Gratitude Journal

For Girls

This Book Belongs to:

Elizabeth

GRATITUDE JOURNAL FOR GIRLS

Gratitude is more than a positive value: it is a choice you make and a way of life. You can learn all about the wonders of gratitude with this Journal, *The Gratitude Journal for Girls: Interactive with 30 Animal Coloring Designs*. Divided into sections, each with a date, the book encourages writing about gratitude.

Invite a little more gratitude into your life with this Journal. Start now!

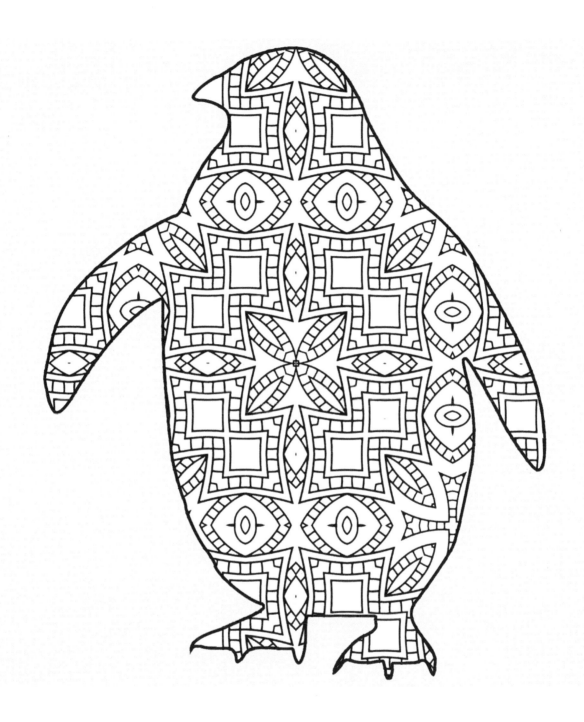

THANK YOU

Day: _____ Date: ____ / ____ / ____

Today I am Thankful for

This person brought
me Joy

How do I feel?

Day: _____

Date: _____ / _____ / _____

Today I am Thankful for

This person brought me Joy

How do I feel?

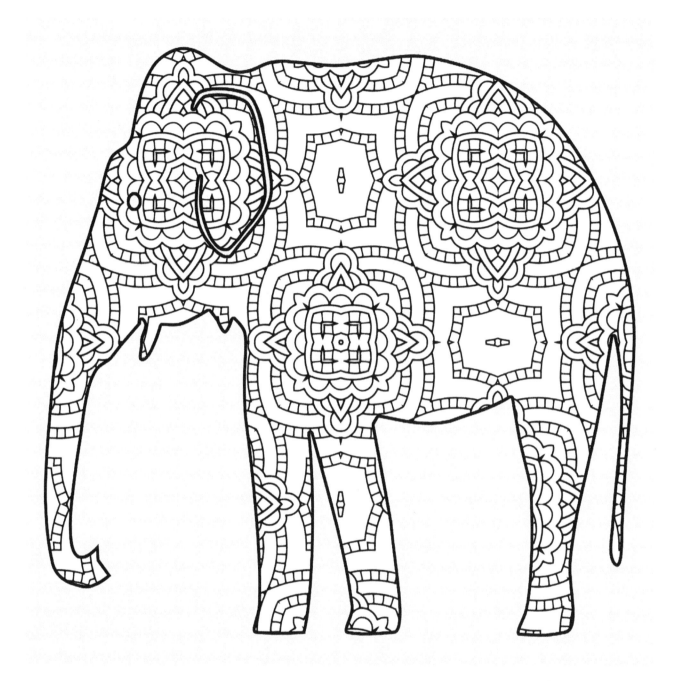

THANK YOU

Day: _____ Date: _____/_____/_____

Today I am Thankful for

This person brought
me Joy

How do I feel?

Day: _____ Date: ____/____/____

Today I am Thankful for

This person brought
me Joy

How do I feel?

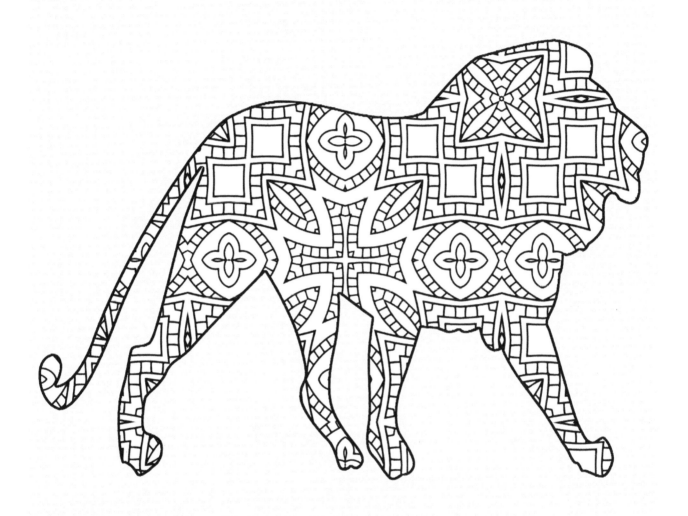

THANK YOU

Day: _____ Date: ____/____/____

Today I am Thankful for

This person brought me Joy

How do I feel?

Day: _____ Date: _____ / _____ / _____

Today I am Thankful for

This person brought
me Joy

How do I feel?

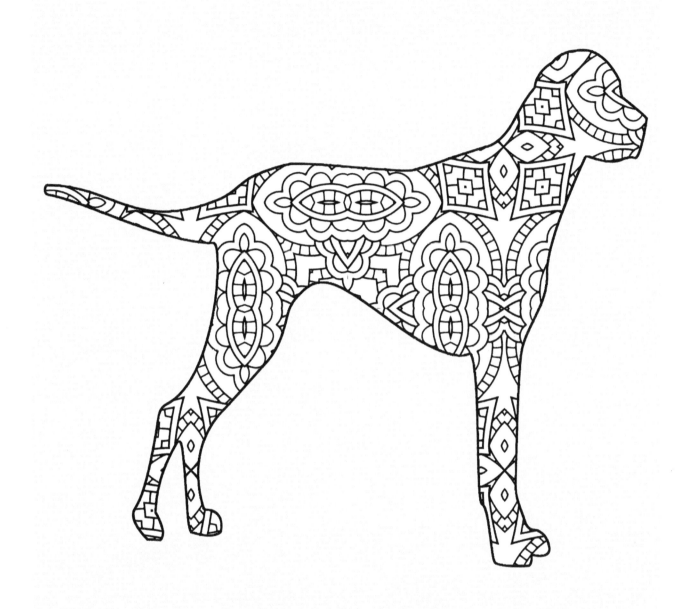

THANK YOU

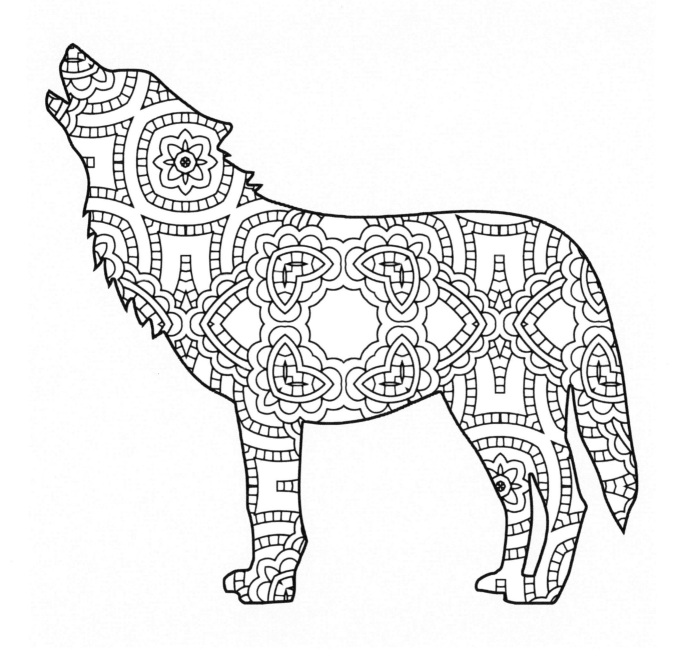

THANK YOU

Day: _____ Date: ____/____/____

Today I am Thankful for

This person brought
me Joy

How do I feel?

Day: _____ Date: ____/____/____

Today I am Thankful for

This person brought
me Joy

How do I feel?

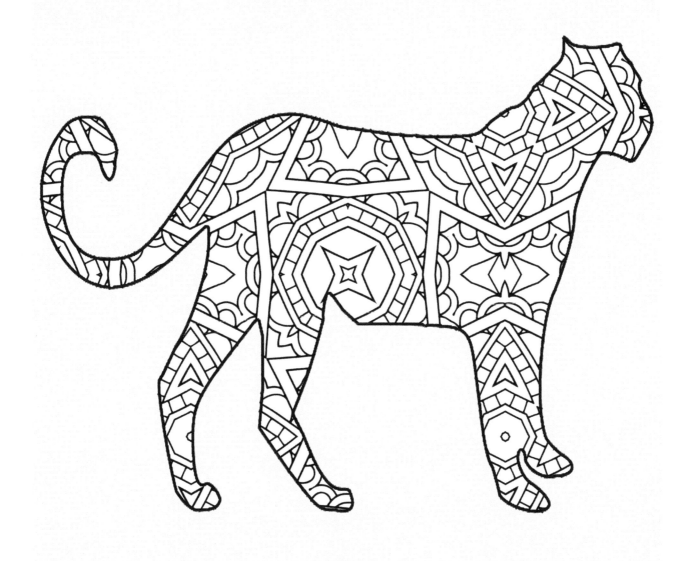

THANK YOU

Day: _____ Date: ____ / ____ / ____

Today I am Thankful for

This person brought
me Joy

How do I feel?

Day: _____ Date: ____/____/____

Today I am Thankful for

This person brought
me Joy

How do I feel?

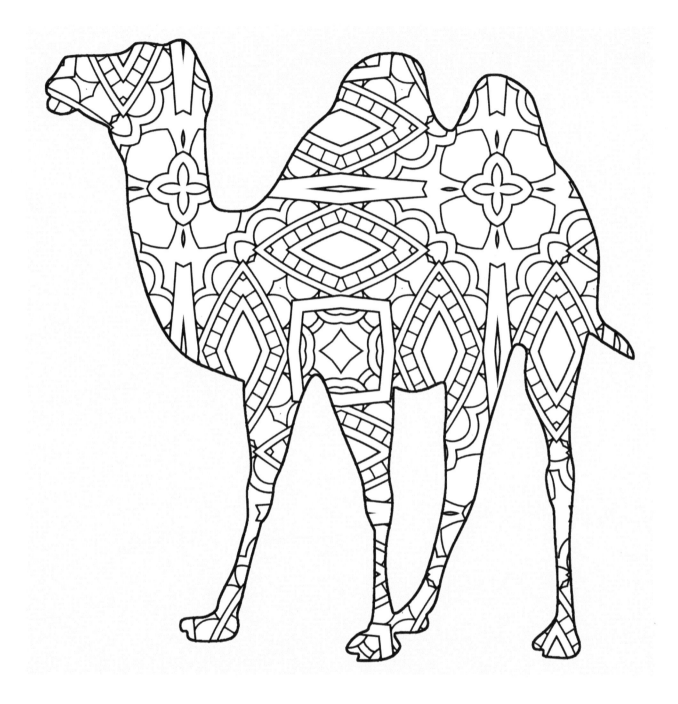

THANK YOU

Day: _____ Date: ____/____/____

Today I am Thankful for

This person brought
me Joy

How do I feel?

Day: _____ Date: _____ / _____ / _____

Today I am Thankful for

This person brought
me Joy

How do I feel?

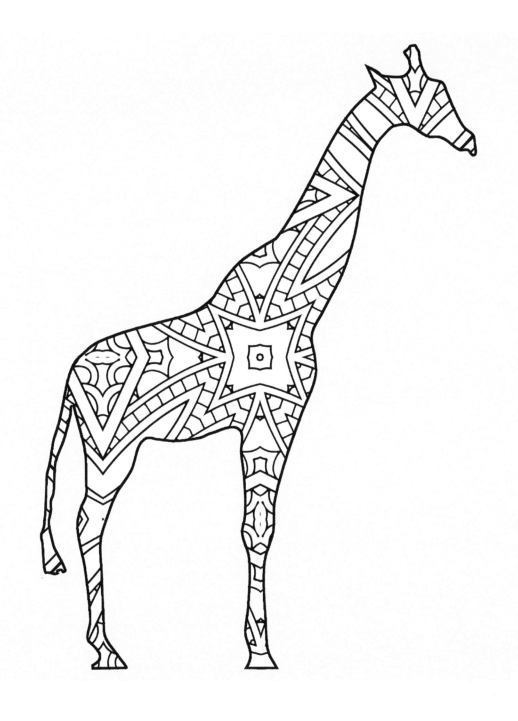

THANK YOU

Day: _____ Date: ____/____/____

Today I am Thankful for

This person brought
me Joy

How do I feel?

Day: _____ Date: _____ / _____ / _____

Today I am Thankful for

This person brought
me Joy

How do I feel?

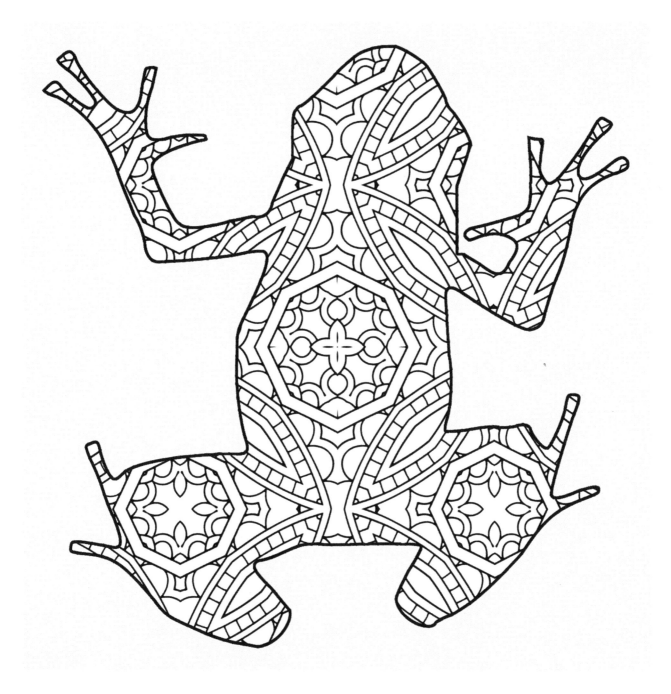

THANK YOU

Day: _____ Date: ____ / ____ / ____

Today I am Thankful for

This person brought
me Joy

How do I feel?

Day: _____ Date: ____ / ____ / ____

Today I am Thankful for

This person brought
me Joy

How do I feel?

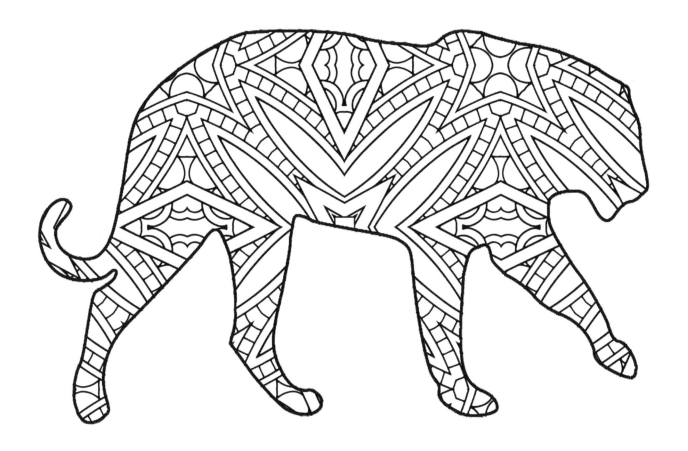

THANK YOU

Day: _____ Date: ____ / ____ / ____

Today I am Thankful for

This person brought
me Joy

How do I feel?

Day: _____ Date: _____ / _____ / _____

Today I am Thankful for

This person brought
me Joy

How do I feel?

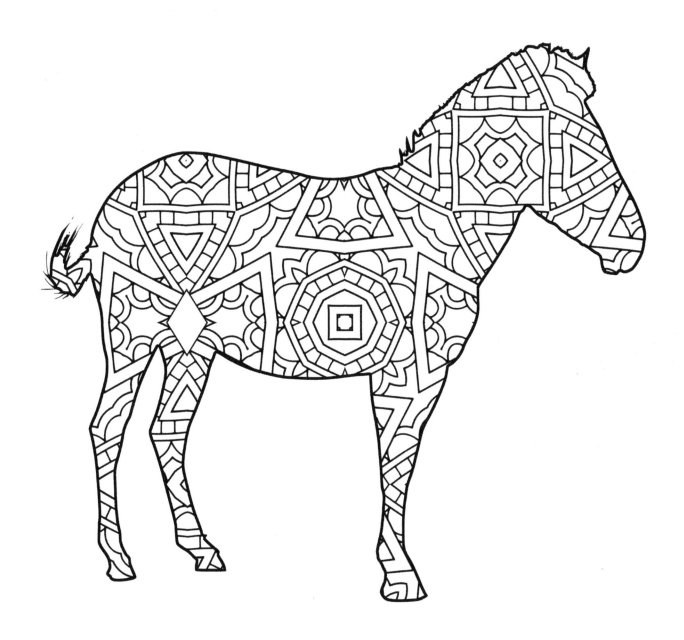

THANK YOU

Day: _____

Date: ____ / ____ / ____

Today I am Thankful for

This person brought
me Joy

How do I feel?

Day: _____ Date: ____/____/____

Today I am Thankful for

This person brought
me Joy

How do I feel?

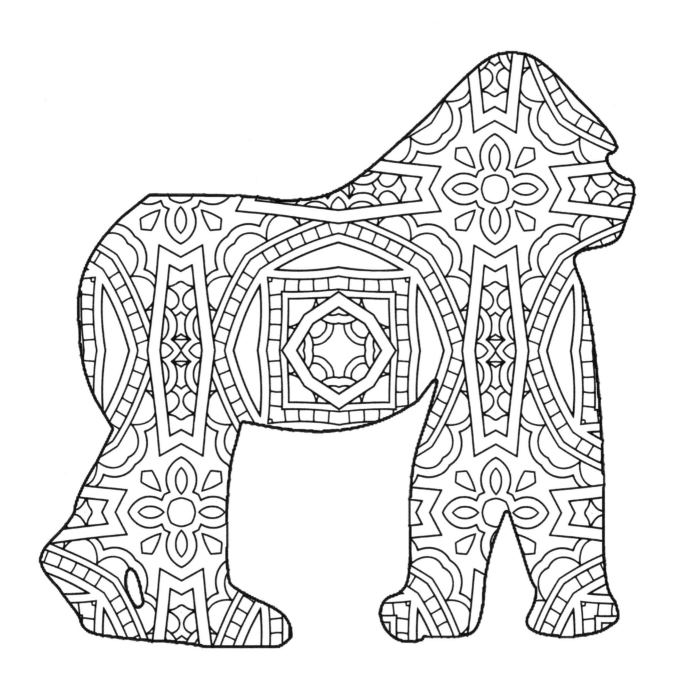

THANK YOU

Day: _____ Date: _____/_____/_____

Today I am Thankful for

This person brought
me Joy

How do I feel?

Day: _____ Date: ____/____/____

Today I am Thankful for

This person brought
me Joy

How do I feel?

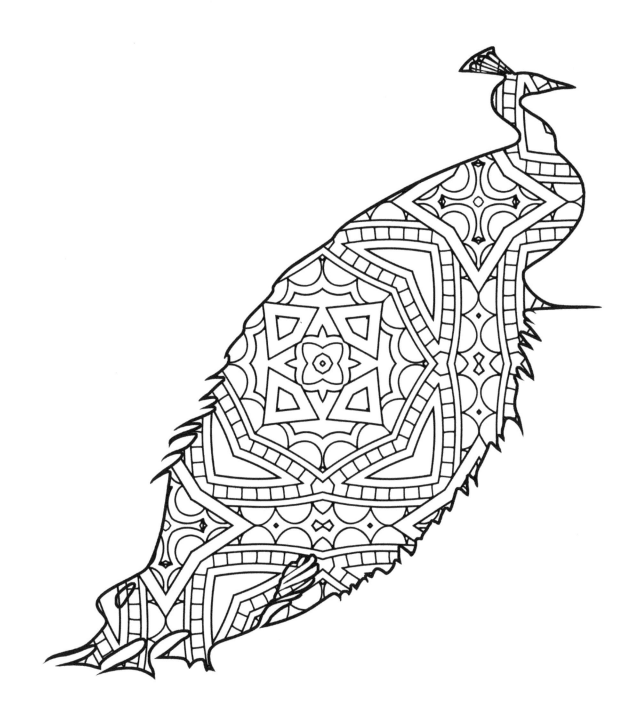

THANK YOU

Day: _____ Date: _____/_____/_____

Today I am Thankful for

This person brought
me Joy

How do I feel?

Day: _____ Date: ____ / ____ / ____

Today I am Thankful for

This person brought
me Joy

How do I feel?

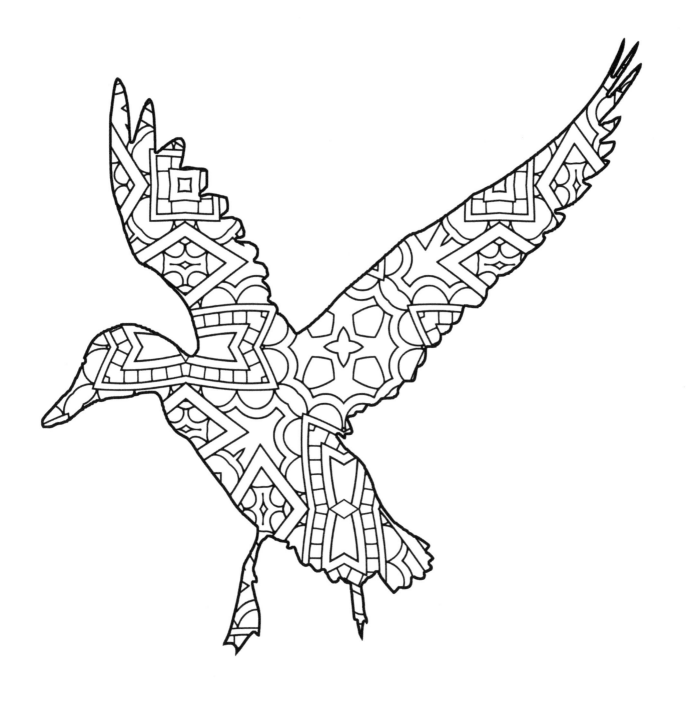

THANK YOU

Day: _____ Date: ____ / ____ / ____

Today I am Thankful for

This person brought
me Joy

How do I feel?

Day: _____ Date: ____/____/____

Today I am Thankful for

This person brought
me Joy

How do I feel?

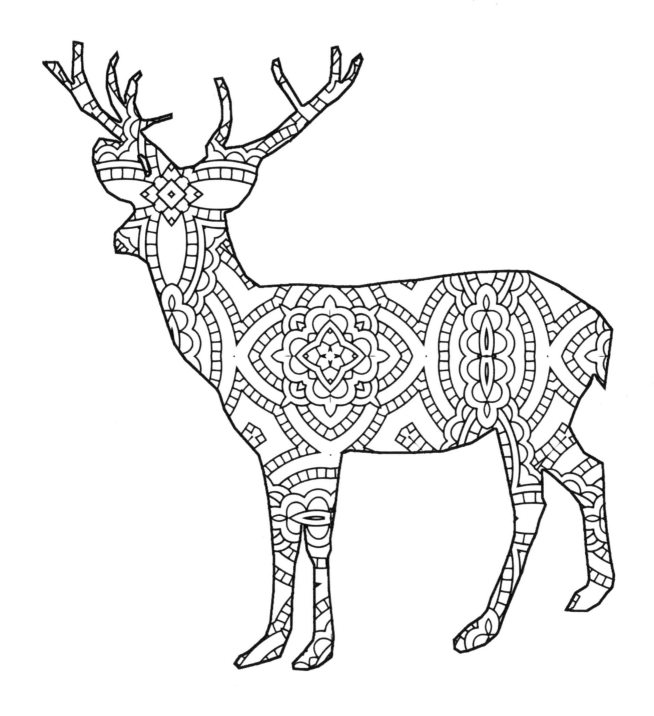

THANK YOU

Day: _____ Date: ____/____/____

Today I am Thankful for

This person brought
me Joy

How do I feel?

Day: _____ Date: ____/ ____/ ____

Today I am Thankful for

This person brought
me Joy

How do I feel?

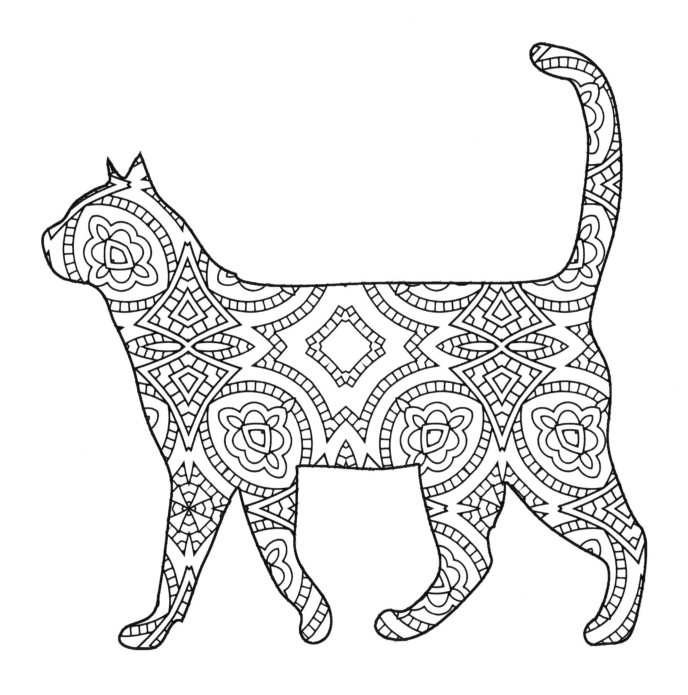

THANK YOU

Day: _____ Date: ____/____/____

Today I am Thankful for

This person brought
me Joy

How do I feel?

Day: _____ Date: ____/____/____

Today I am Thankful for

This person brought
me Joy

How do I feel?

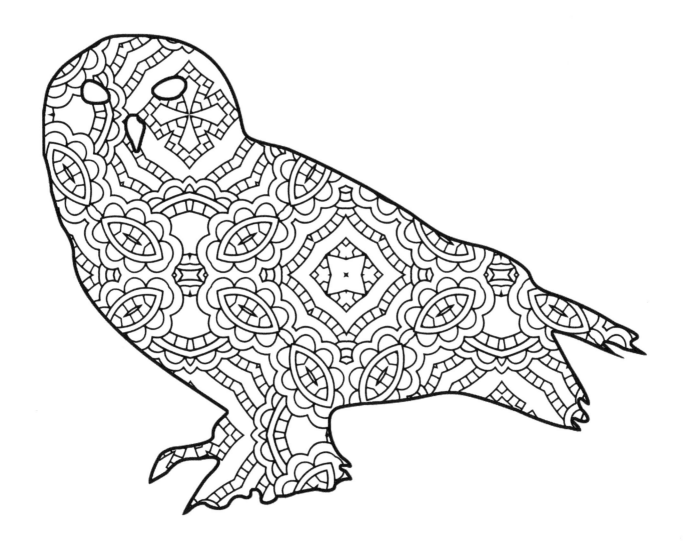

THANK YOU

Day: _____ Date: ____ / ____ / ____

Today I am Thankful for

This person brought
me Joy

How do I feel?

Day: _____ Date: ____/____/____

Today I am Thankful for

This person brought me Joy

How do I feel?

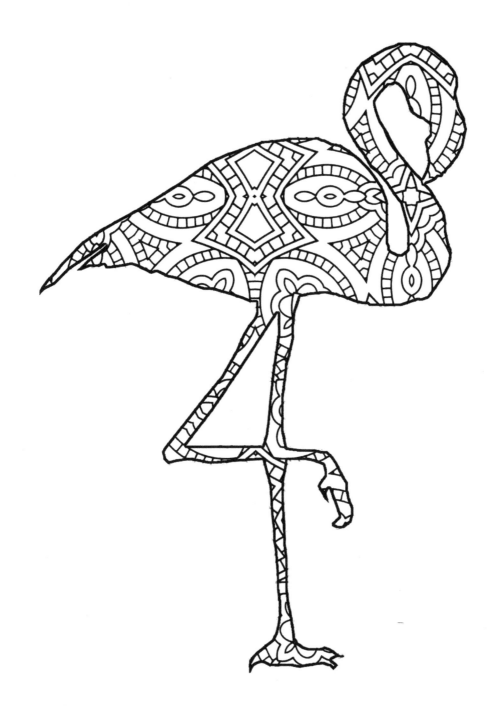

THANK YOU

Day: _____ Date: ____ / ____ / ____

Today I am Thankful for

This person brought
me Joy

How do I feel?

Day: _____ Date: ____/____/____

Today I am Thankful for

This person brought
me Joy

How do I feel?

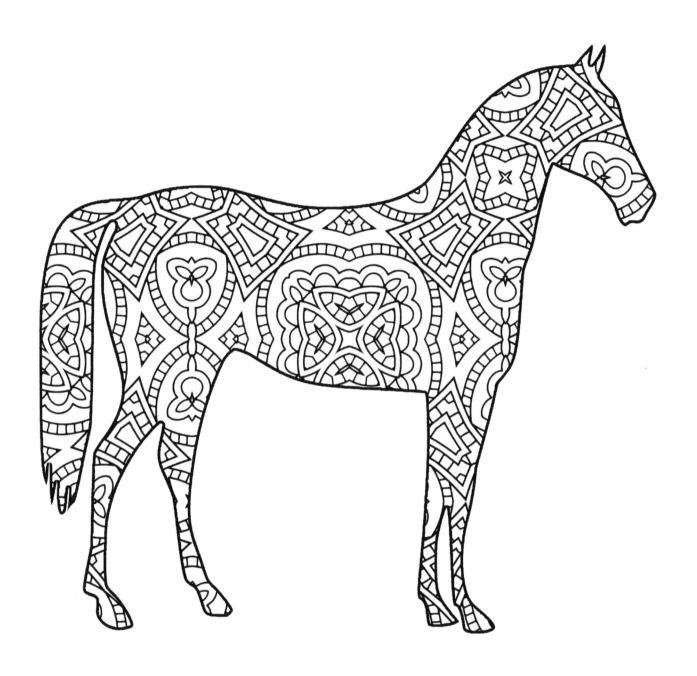

THANK YOU

Day: _____ Date: _____ / _____ / _____

Today I am Thankful for

This person brought
me Joy

How do I feel?

Day: _____

Date: ____/____/____

Today I am Thankful for

This person brought
me Joy

How do I feel?

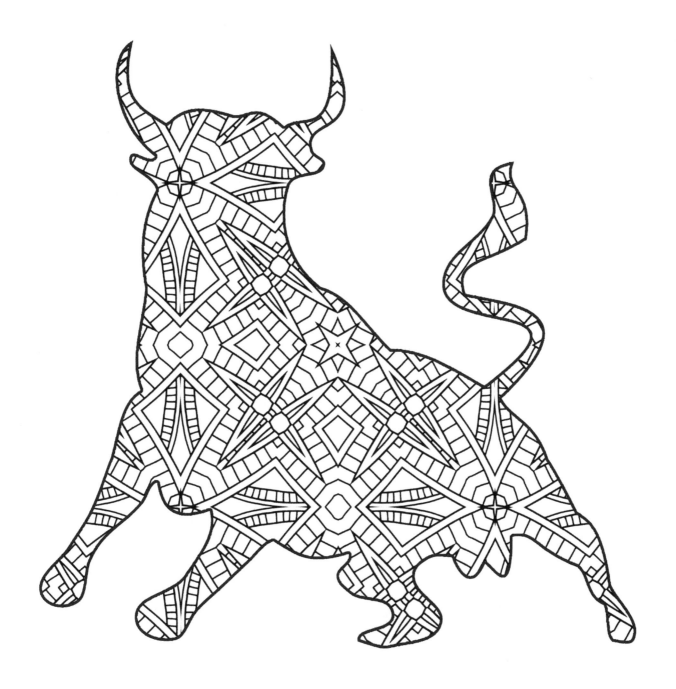

THANK YOU

Day: _____ Date: _____ / _____ / _____

Today I am Thankful for

This person brought
me Joy

How do I feel?

Day: _____ Date: ____/____/____

Today I am Thankful for

This person brought
me Joy

How do I feel?

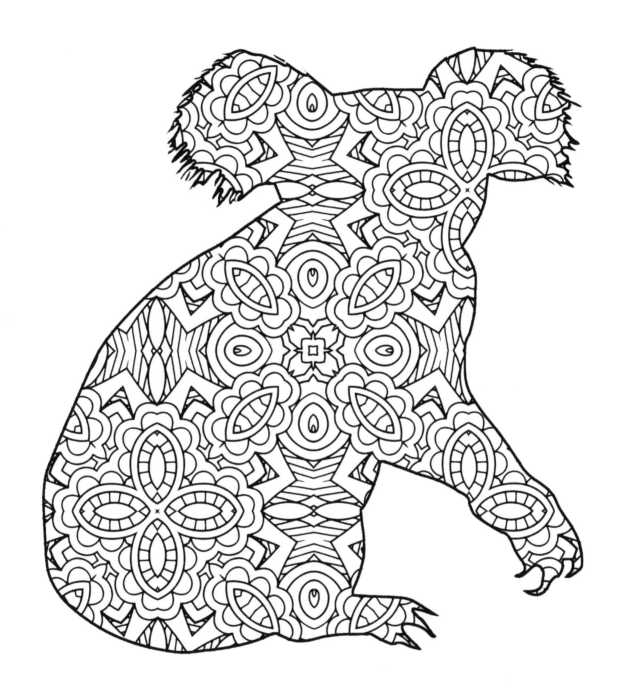

THANK YOU

Day: _____ Date: ____/____/____

Today I am Thankful for

This person brought
me Joy

How do I feel?

Day: _____ Date: ____/____/____

Today I am Thankful for

This person brought
me Joy

How do I feel?

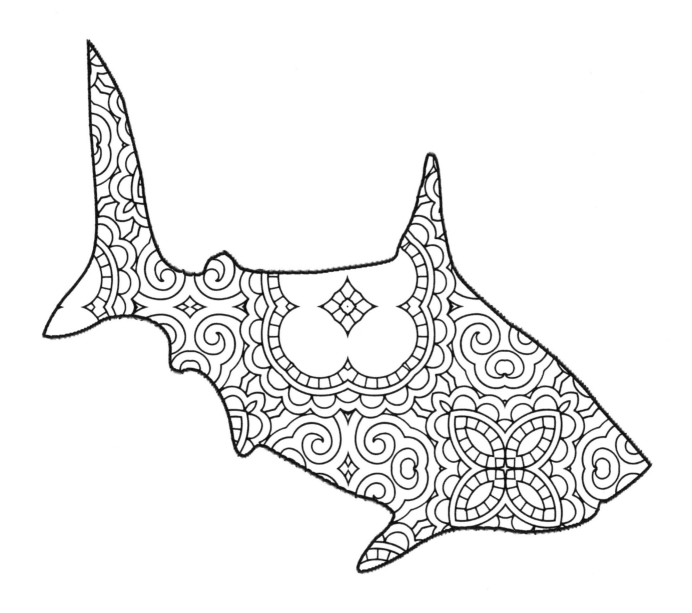

THANK YOU

Day: _____ Date: ____ / ____ / ____

Today I am Thankful for

This person brought me Joy

How do I feel?

Day: _____ Date: ____/ ____/ ____

Today I am Thankful for

This person brought
me Joy

How do I feel?

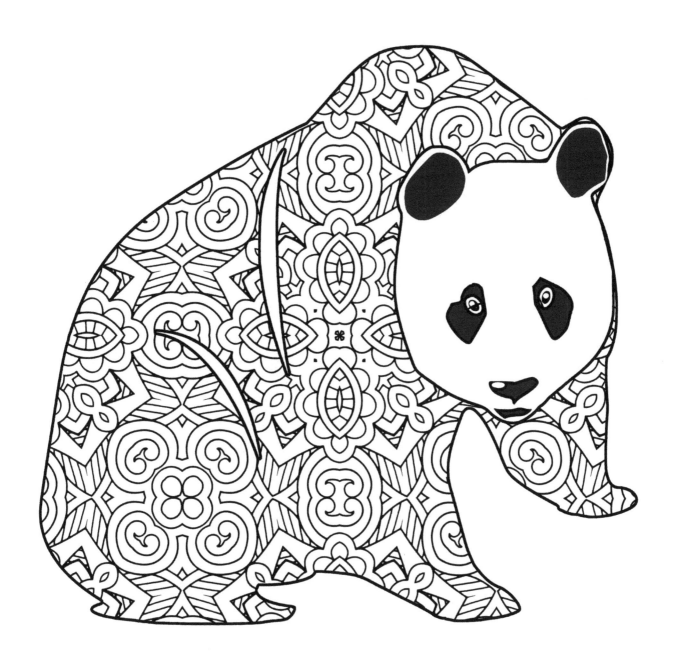

THANK YOU

Day: _____ Date: ____/____/____

Today I am Thankful for

This person brought
me Joy

How do I feel?

Day: _____ Date: ____/____/____

Today I am Thankful for

This person brought
me Joy

How do I feel?

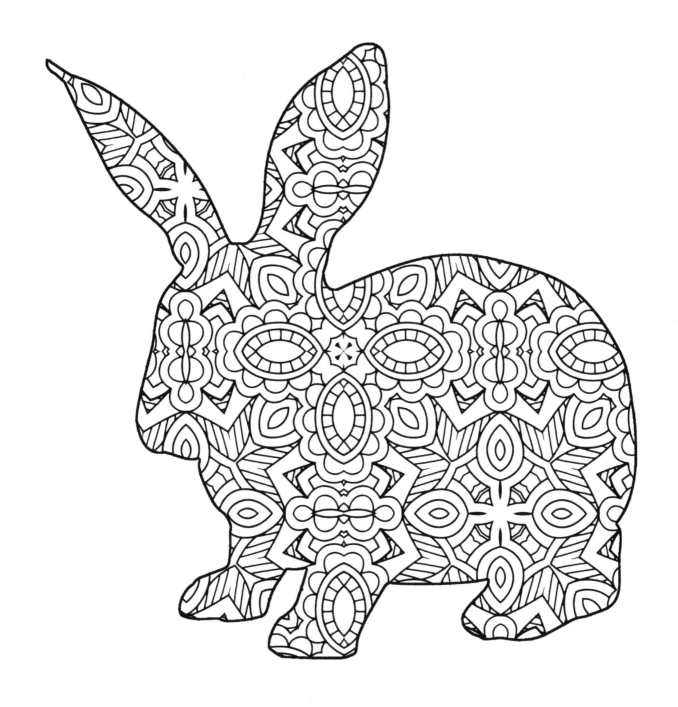

THANK YOU

Day: _____ Date: ____ / ____ / ____

Today I am Thankful for

This person brought
me Joy

How do I feel?

Day: _____ Date: ____/____/____

Today I am Thankful for

This person brought
me Joy

How do I feel?

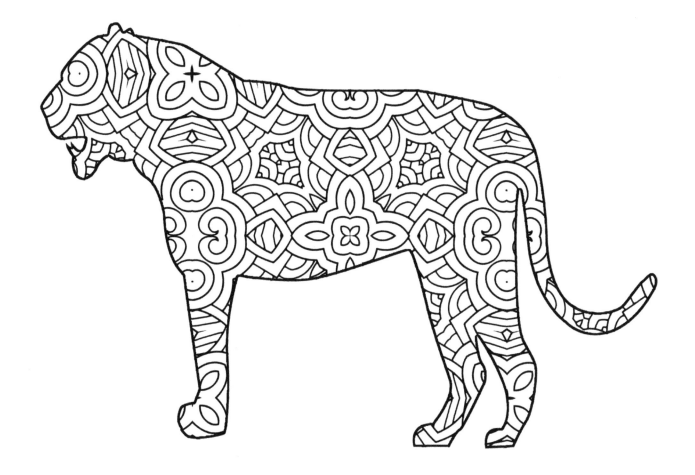

THANK YOU

Day: _____ Date: _____ / _____ / _____

Today I am Thankful for

This person brought
me Joy

How do I feel?

Day: _____ Date: ____/____/____

Today I am Thankful for

This person brought me Joy

How do I feel?

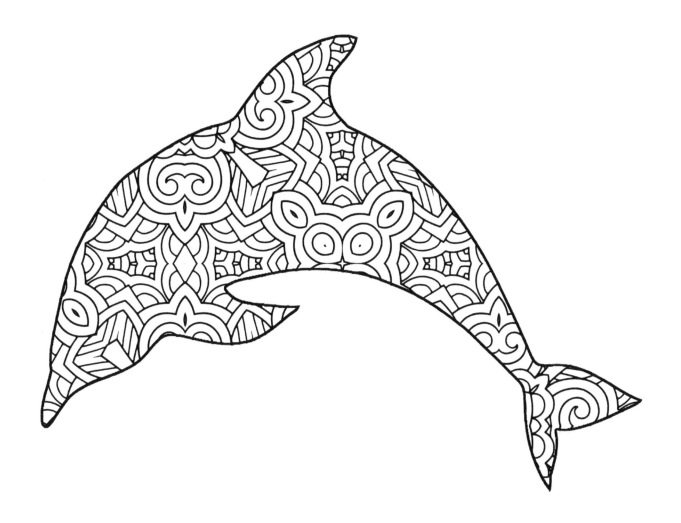

THANK YOU

Day: _____ Date: ____/____/____

Today I am Thankful for

This person brought
me Joy

How do I feel?

Day: _____ Date: ____/____/____

Today I am Thankful for

This person brought
me Joy

How do I feel?

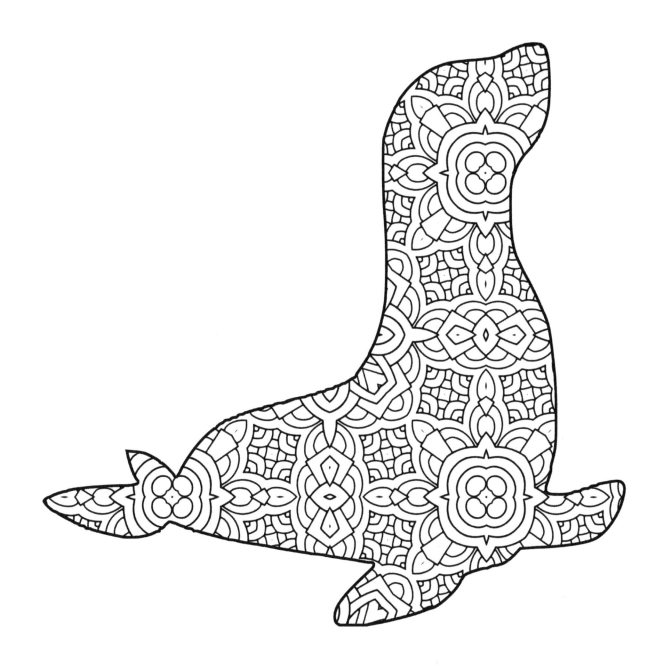

THANK YOU

Day: _____ Date: ____/____/____

Today I am Thankful for

This person brought
me Joy

How do I feel?

Day: _____ Date: ____/____/____

Today I am Thankful for

This person brought
me Joy

How do I feel?

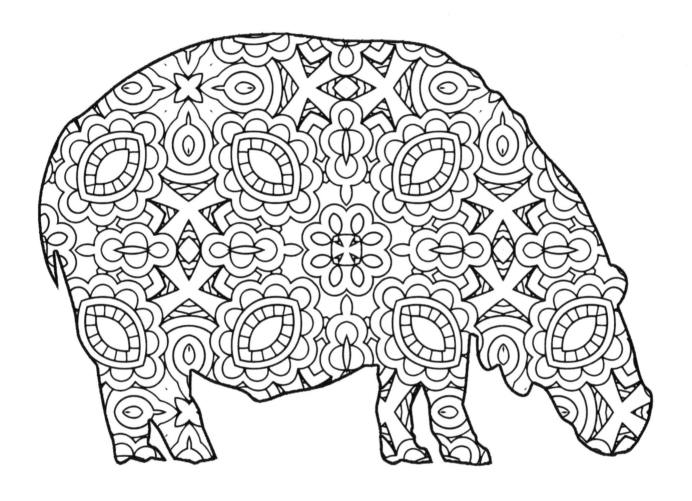

THANK YOU

Day: _____ Date: _____/_____/_____

Today I am Thankful for

This person brought
me Joy

How do I feel?

Day: _____ Date: ____/ ____/ ____

Today I am Thankful for

This person brought
me Joy

How do I feel?

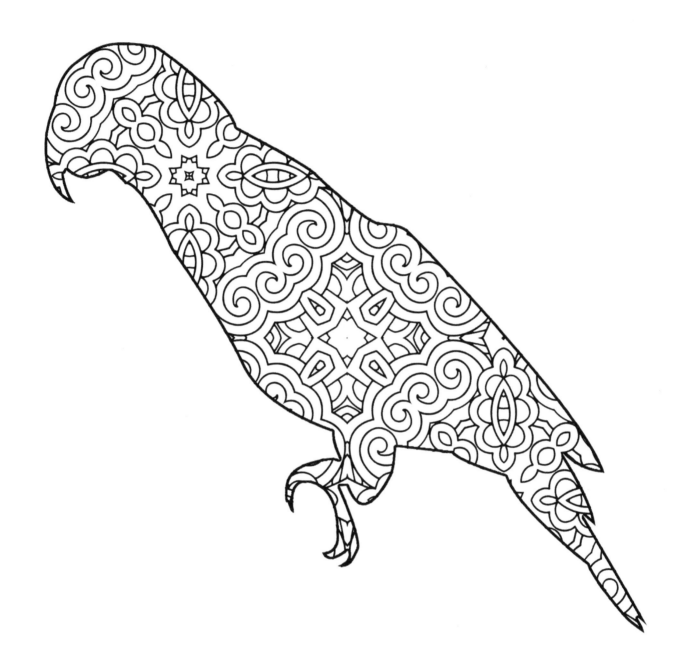

THANK YOU

Day: _____ Date: ____/____/____

Today I am Thankful for

This person brought
me Joy

How do I feel?

Day: _____

Date: ____ / ____ / ____

Today I am Thankful for

This person brought
me Joy

How do I feel?

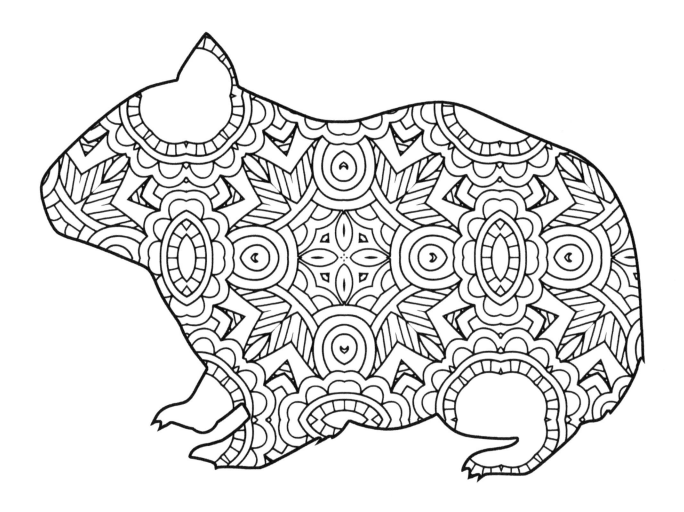

THANK YOU

Day: _____ Date: _____/_____/_____

Today I am Thankful for

This person brought
me Joy

How do I feel?

Day: _____ Date: ____/ ____/ ____

Today I am Thankful for

This person brought
me Joy

How do I feel?

CPSIA information can be obtained
at www.ICGtesting.com
Printed in the USA
LVHW04s1248050518
576123LV00024B/515/P